pockyland origins

希兒與聖劍

pockyland origins

希兒與聖劍

很久很久以前，流傳著這麼一個古老的預言……

「戰火開始燃燒的地方，便是皇室血脈所在的方向。」

嬉.生活
Chic 108
高寶書版集團

有一位叫希兒的女孩住在森林中的村莊裡。

她與精靈朋友無憂無慮地生活在一起。

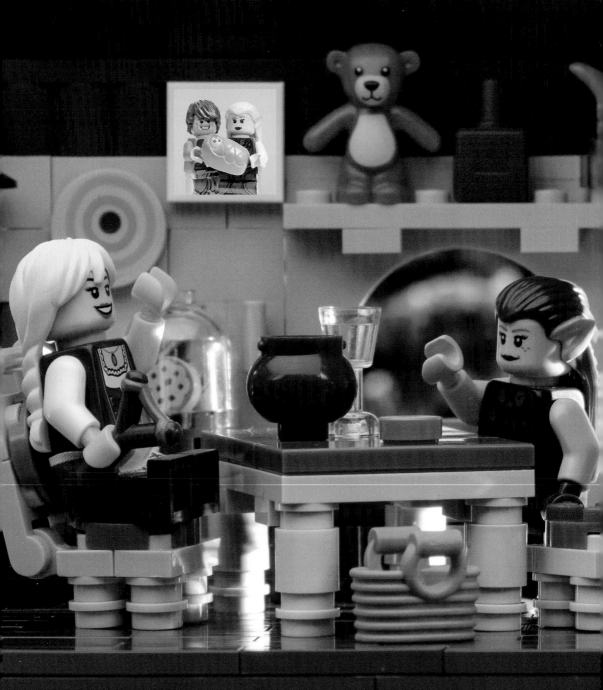

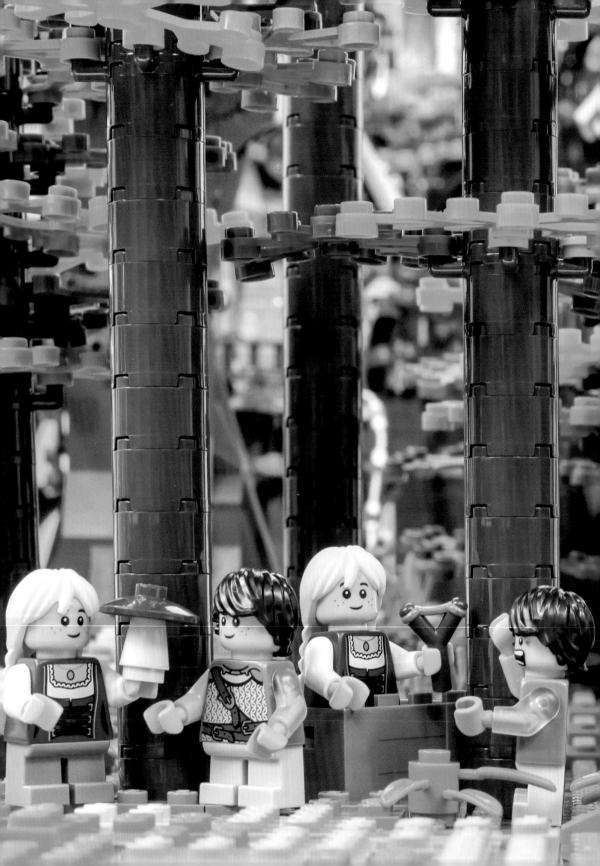

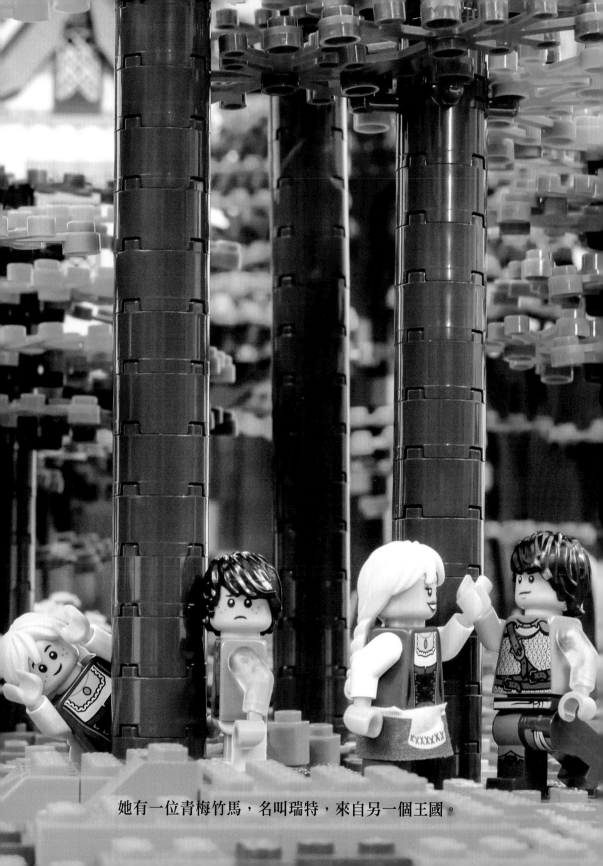

她有一位青梅竹馬，名叫瑞特，來自另一個王國。

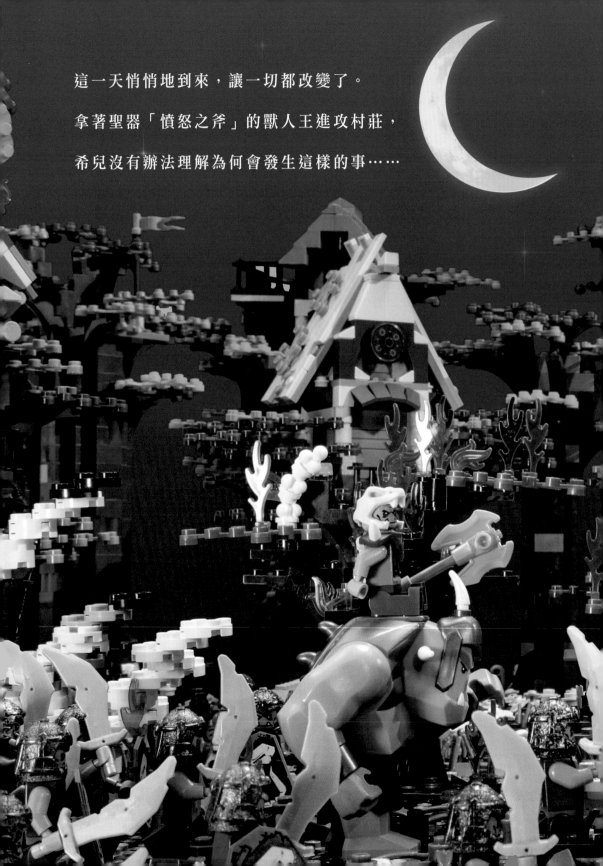

這一天悄悄地到來，讓一切都改變了。

拿著聖器「憤怒之斧」的獸人王進攻村莊，

希兒沒有辦法理解為何會發生這樣的事……

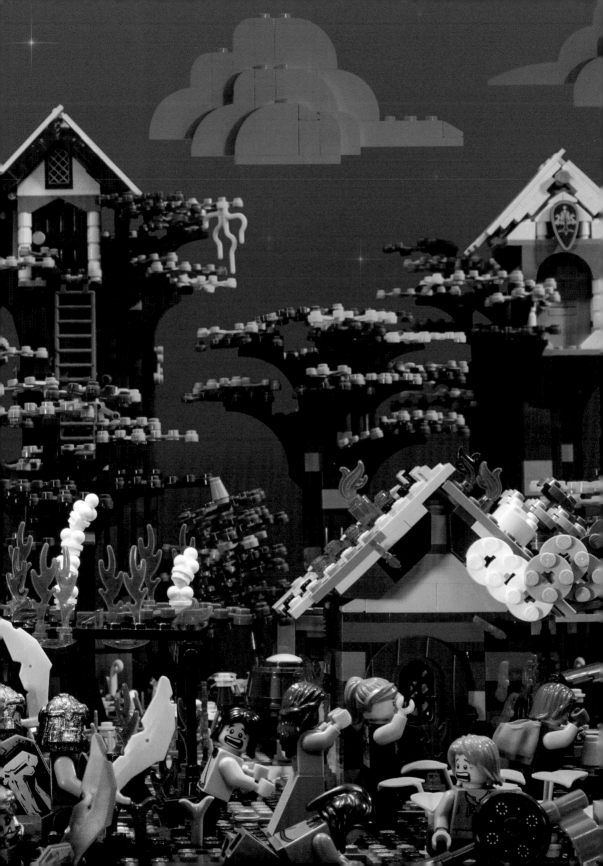

逃亡時他們遇見魔法騎士，
一同踏上旅途尋求幫助。

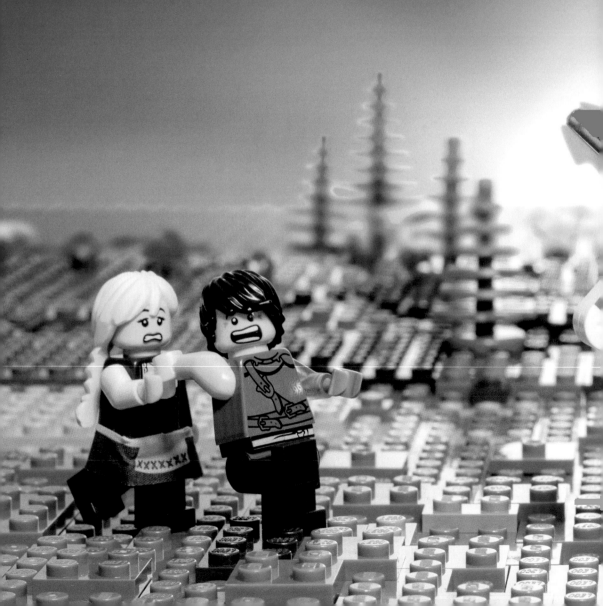

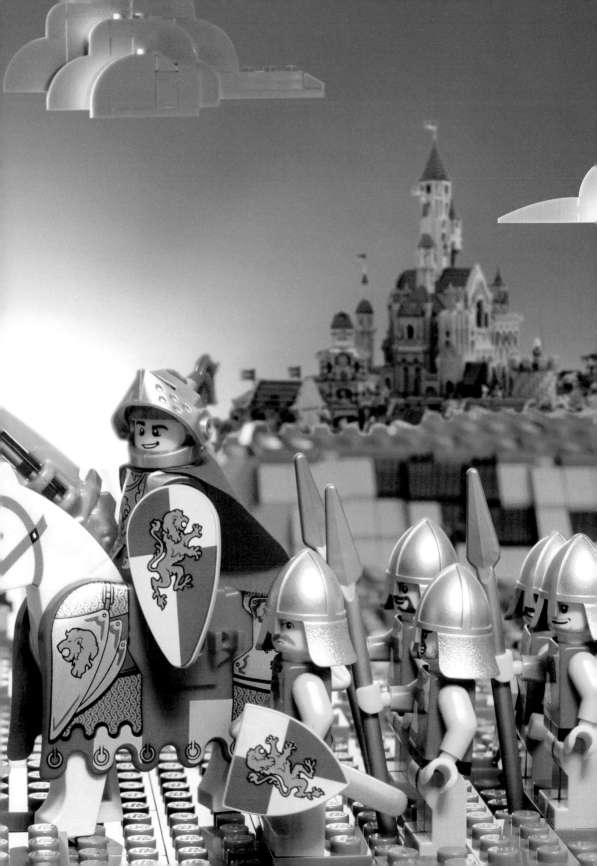

看似順利的旅程，卻有意料之外的發展。

盗賊想偷希兒的華麗鑰匙，
卻被大家制服。

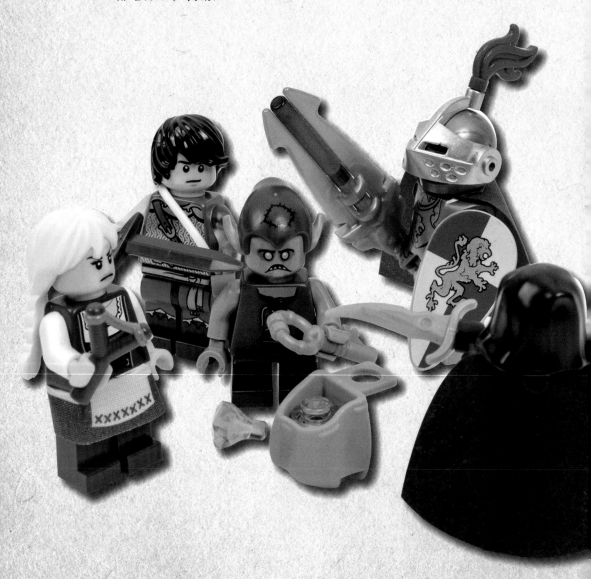

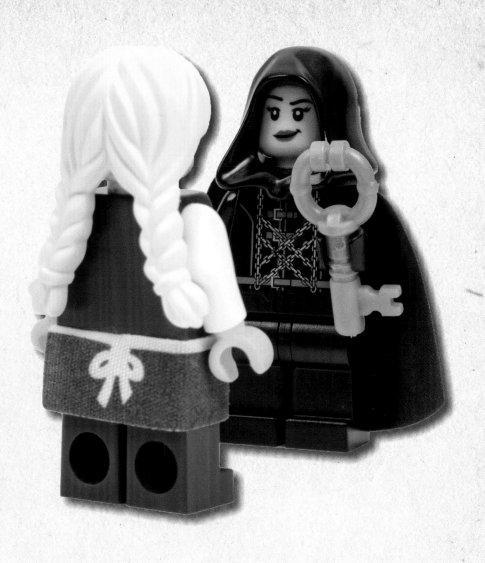

一個黑衣人突然出現，幫忙希兒阻止盜賊，
原來她是王城派來尋找皇室後裔的刺客。
「這把鑰匙是重要的信物，請妳一定要好好保管。」

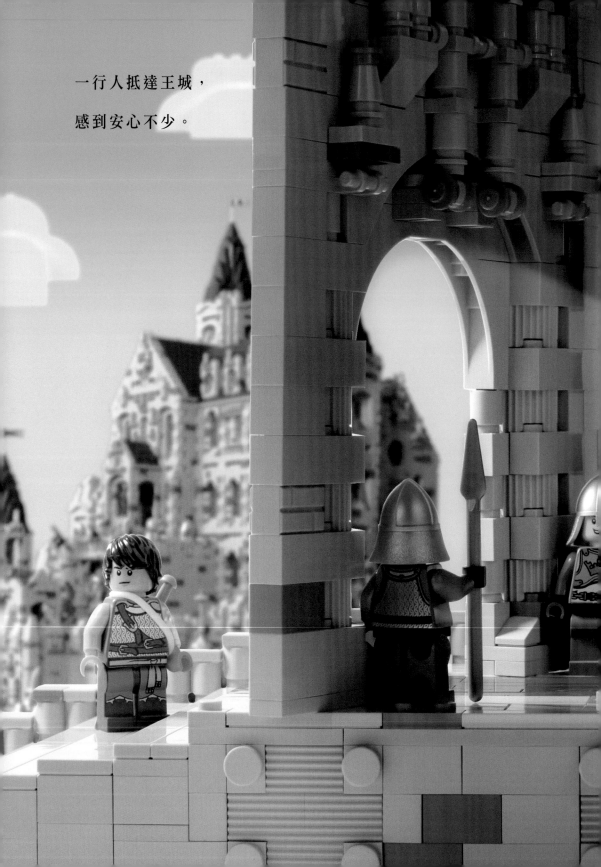

一行人抵達王城，
感到安心不少。

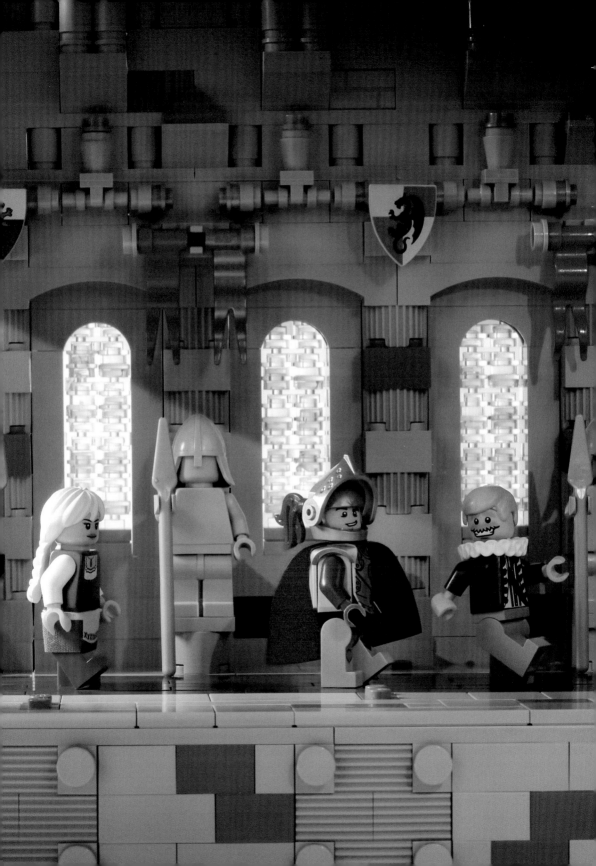

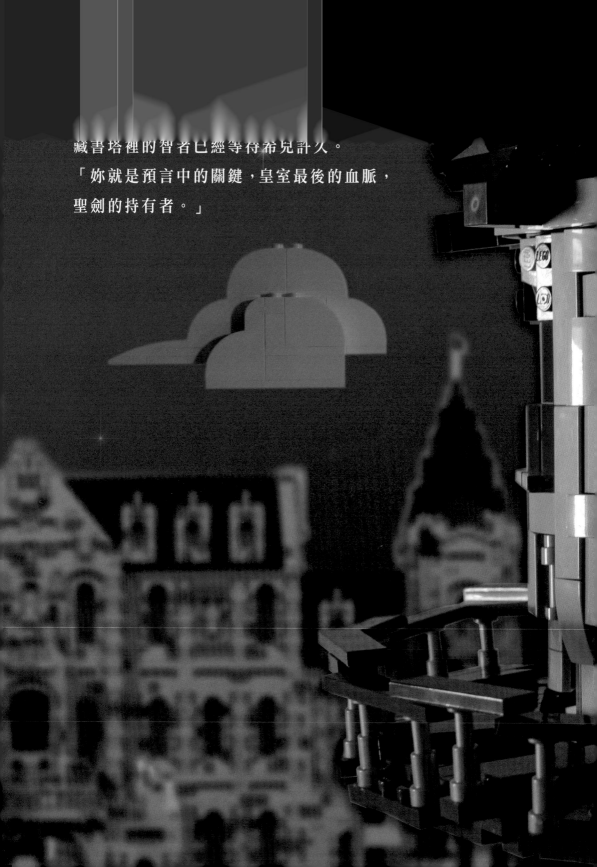

藏書塔裡的智者已經等待希兒許久。
「妳就是預言中的關鍵，皇室最後的血脈，
聖劍的持有者。」

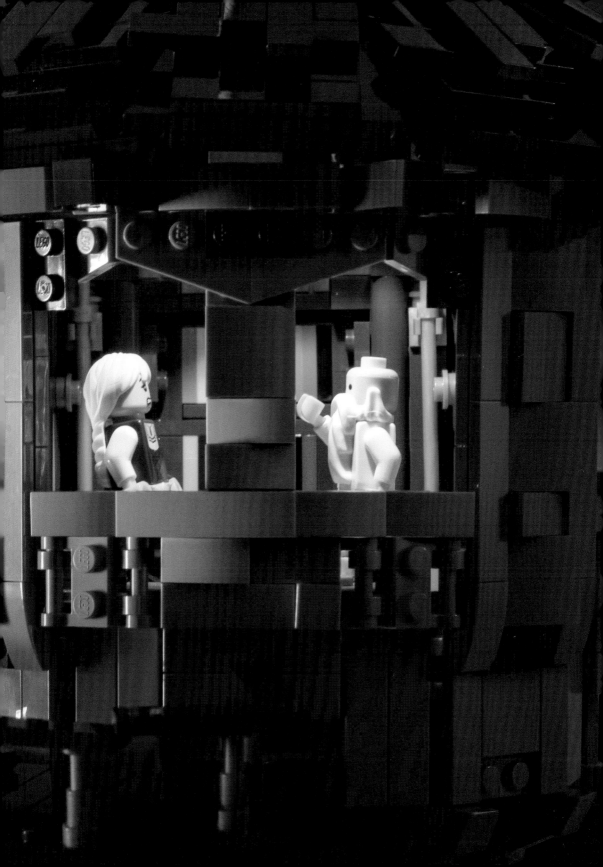

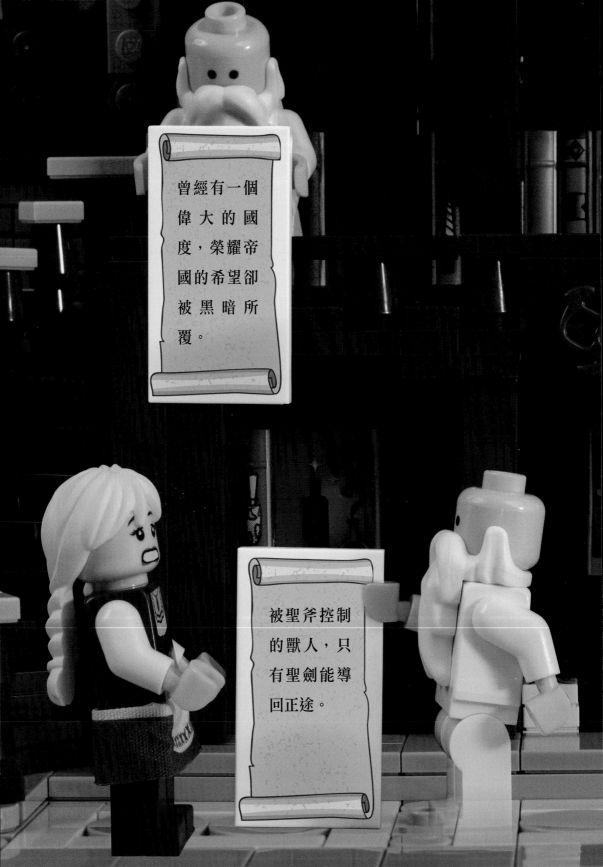

曾經有一個偉大的國度，榮耀帝國的希望卻被黑暗所覆。

被聖斧控制的獸人，只有聖劍能導回正途。

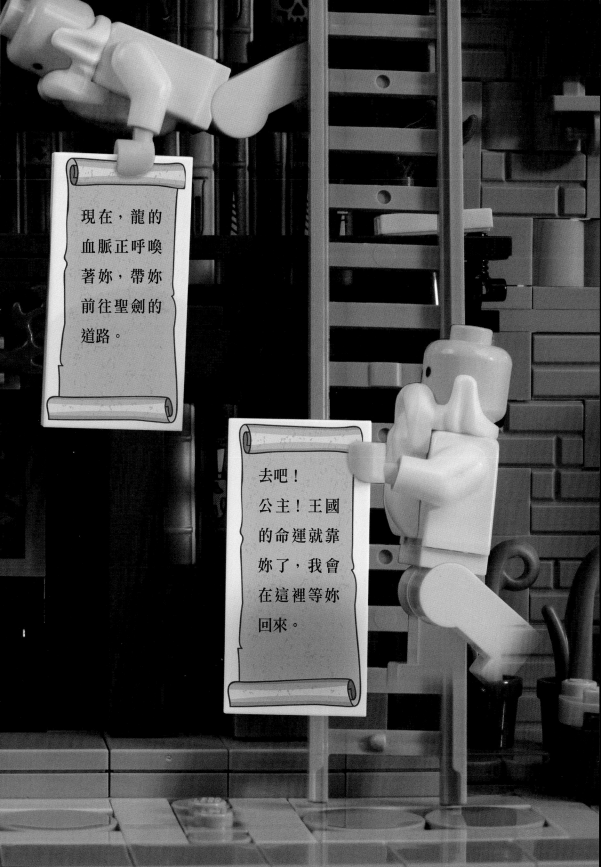

現在，龍的血脈正呼喚著妳，帶妳前往聖劍的道路。

去吧！公主！王國的命運就靠妳了，我會在這裡等妳回來。

希兒握著鑰匙與智者的地圖，

沒想到自己竟然背負著這麼大的責任。

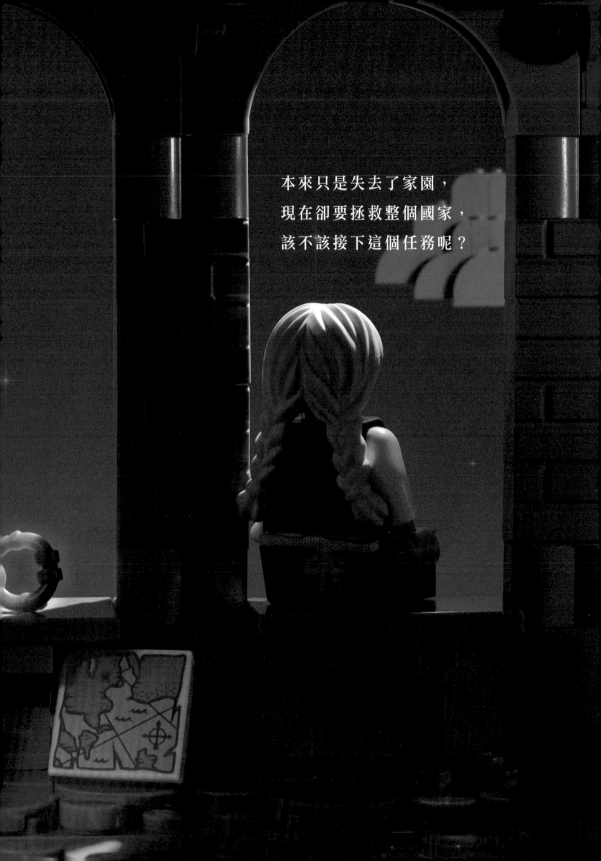

本來只是失去了家園，
現在卻要拯救整個國家，
該不該接下這個任務呢？

想起父母溫暖的笑容，希兒做出了決定，
再度與夥伴踏上了旅程。

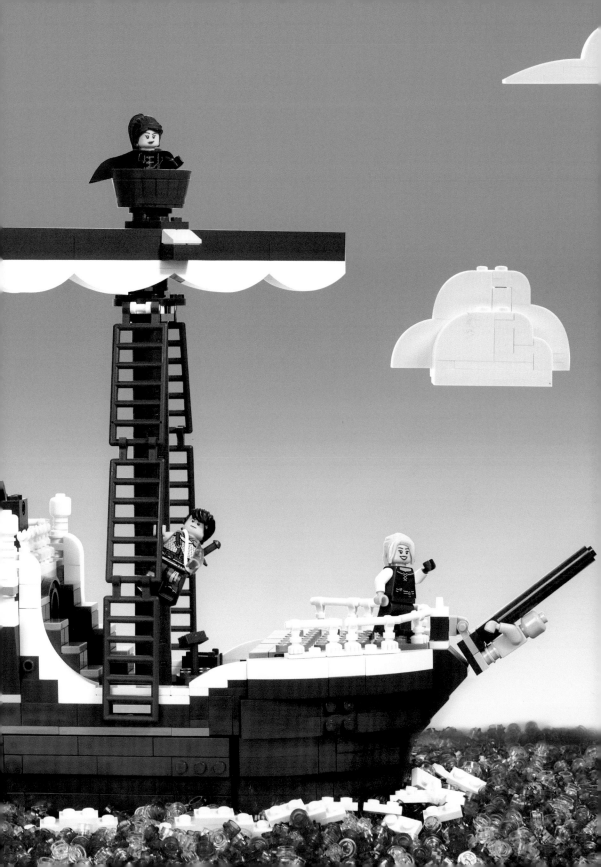

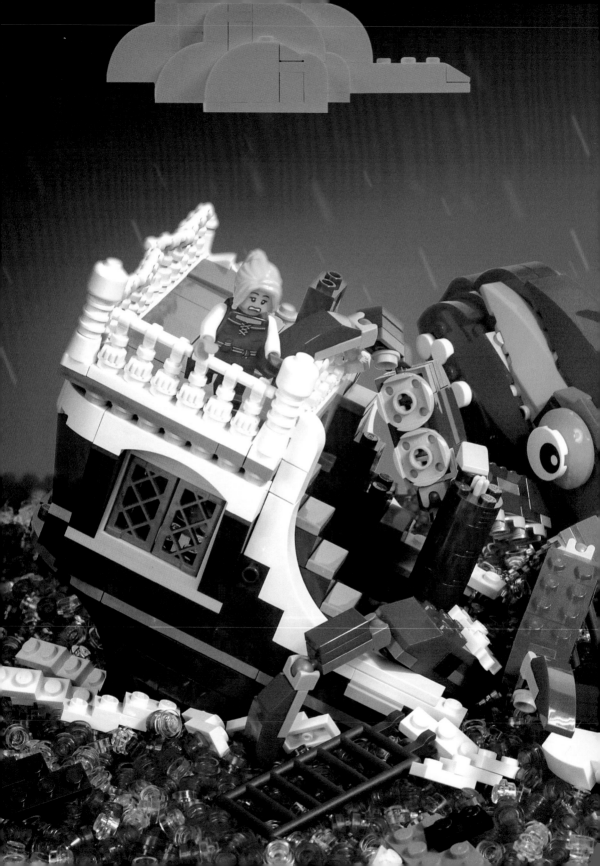

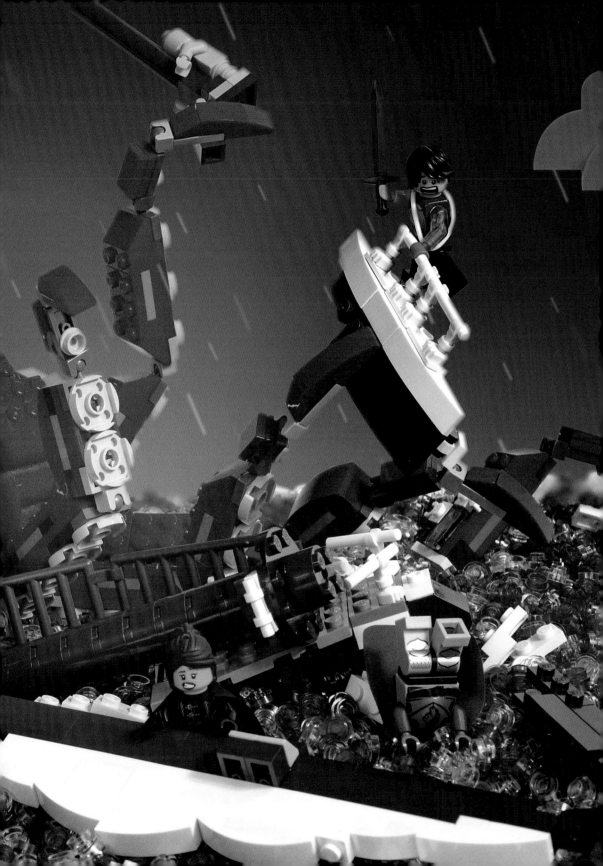

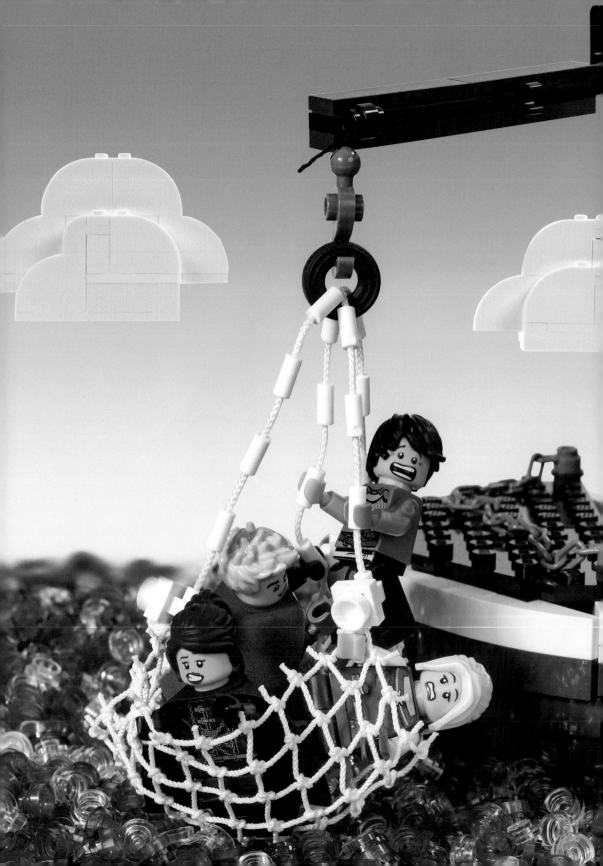

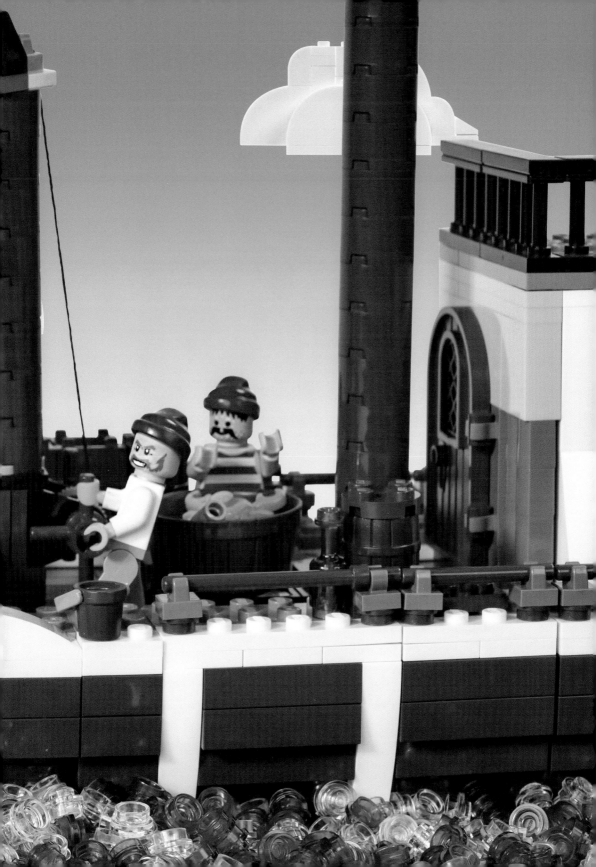

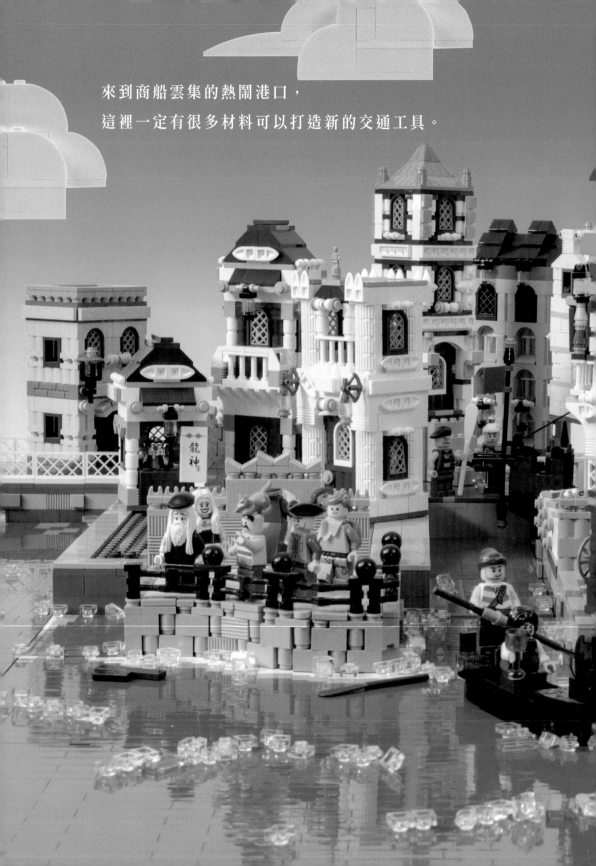

來到商船雲集的熱鬧港口，
這裡一定有很多材料可以打造新的交通工具。

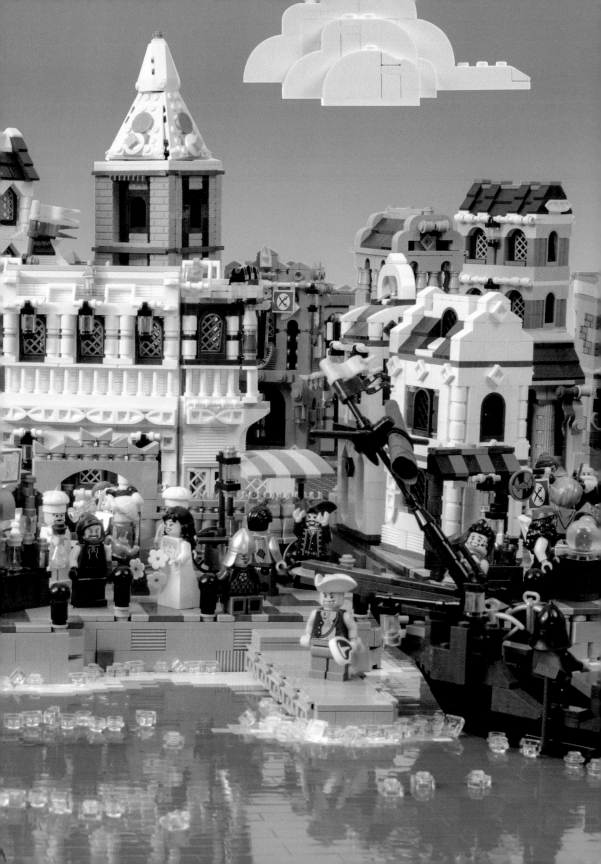

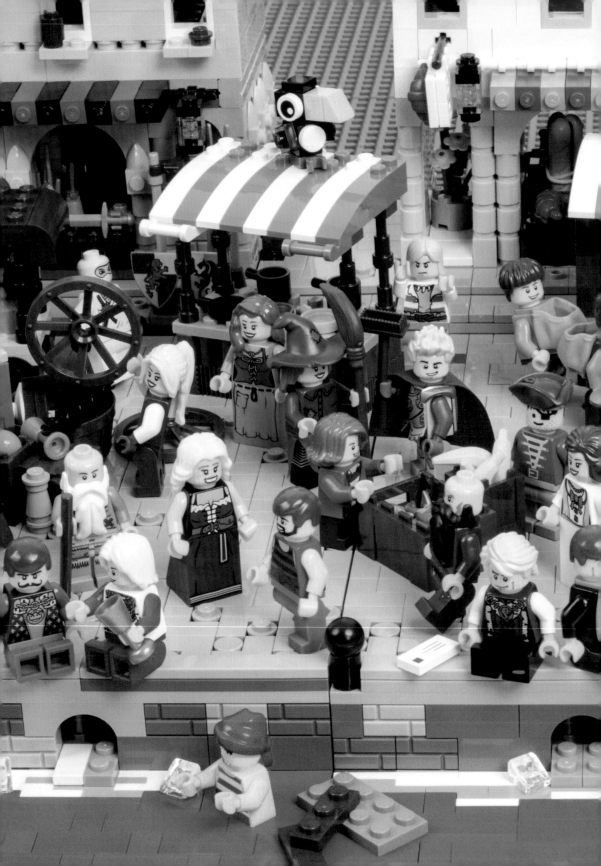

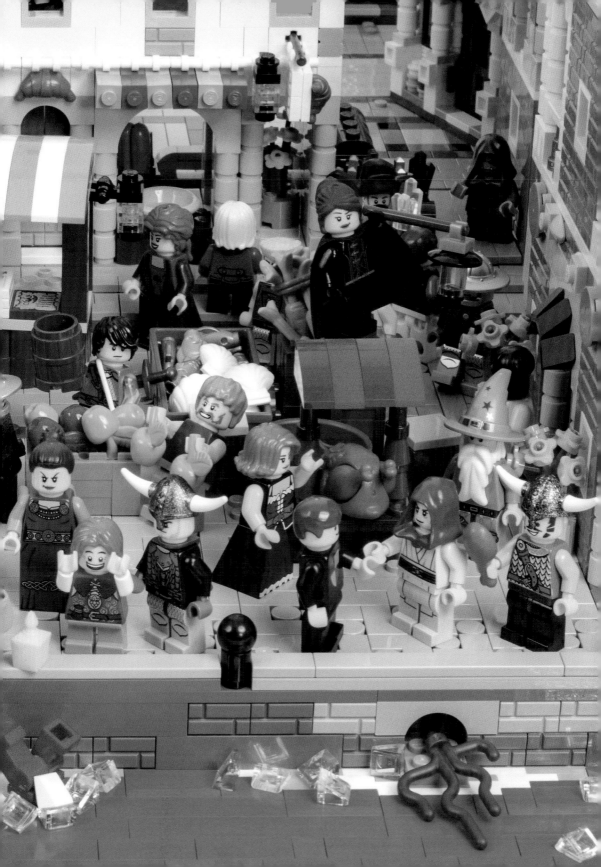

大家同心協力做好馬車，
收拾好心情，繼續尋找預言中的巨龍。

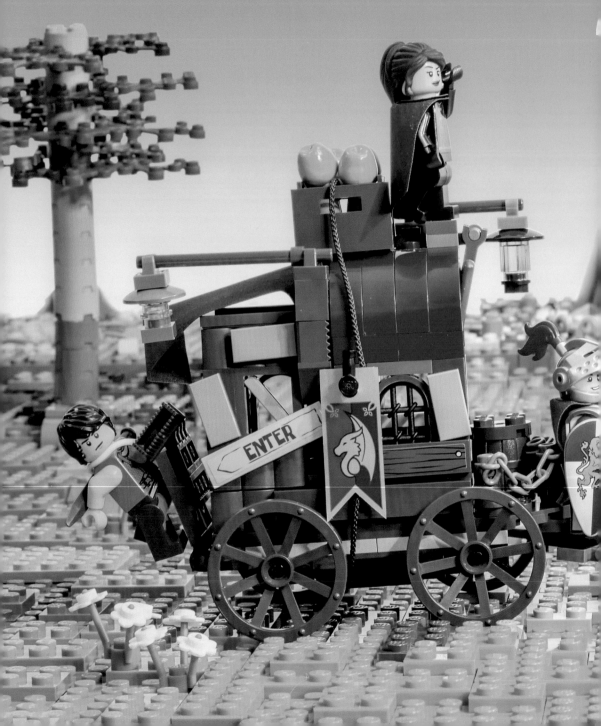

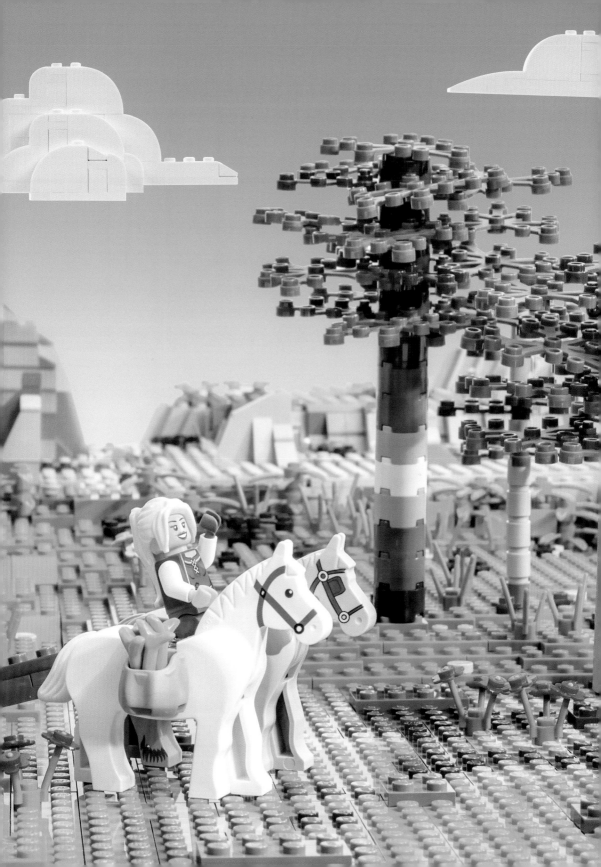

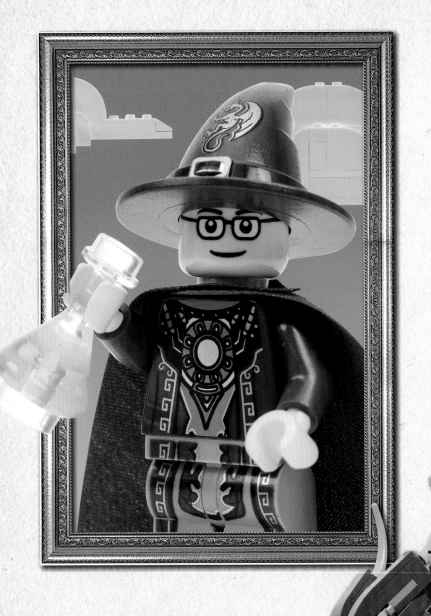

一道巨大的陰影遮蔽了天空，
原來他就是大家尋找的龍之血脈
──綠龍國的王子！

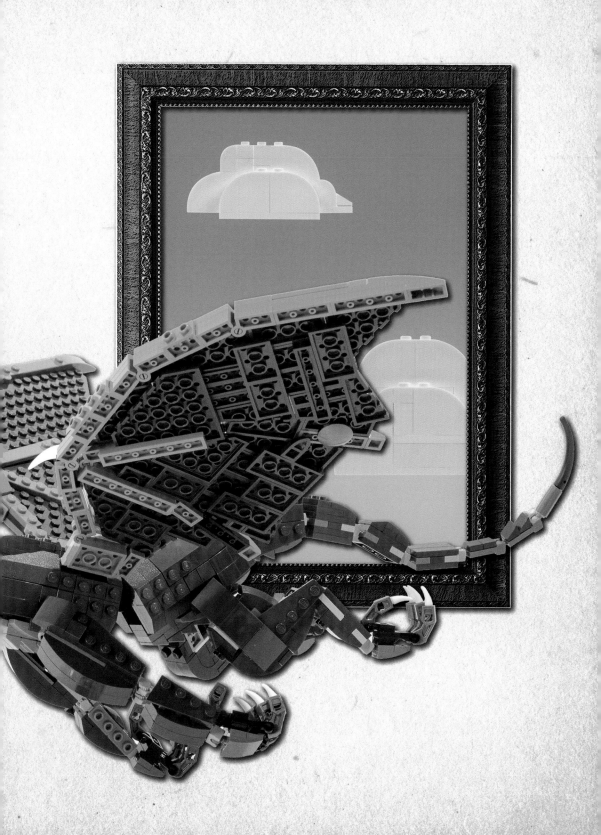

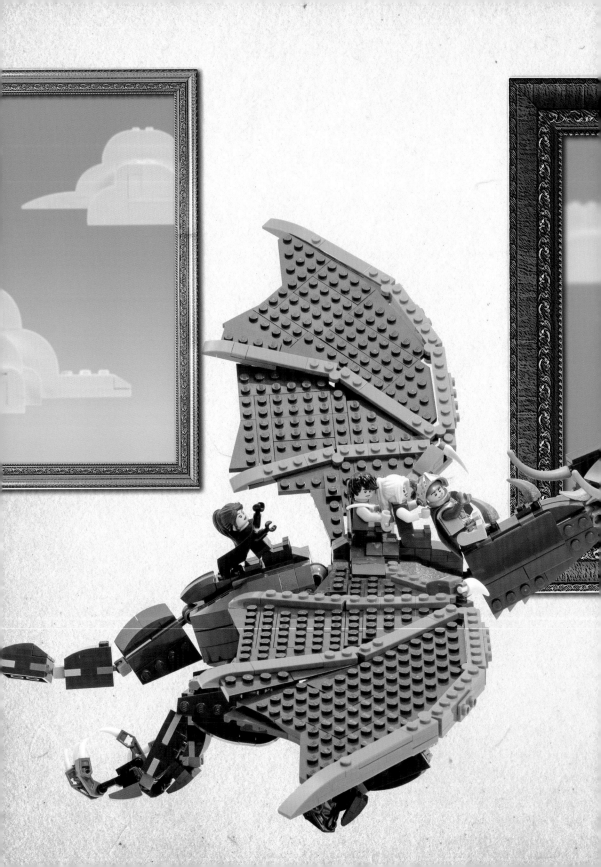

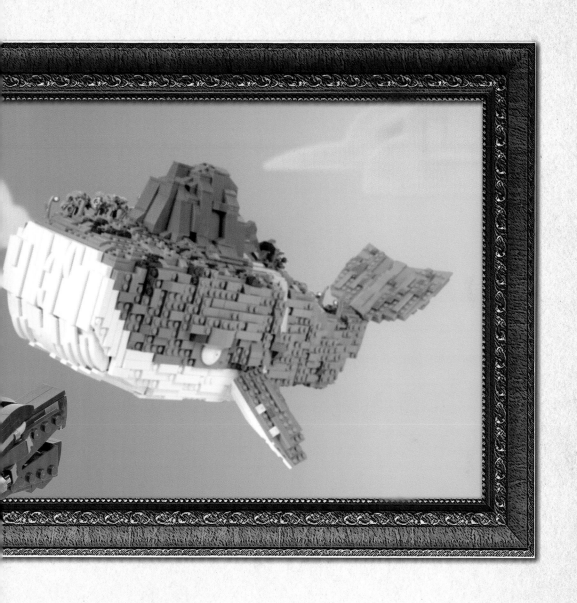

綠龍王子也加入希兒的行列，
一起飛往聖劍所在之處。

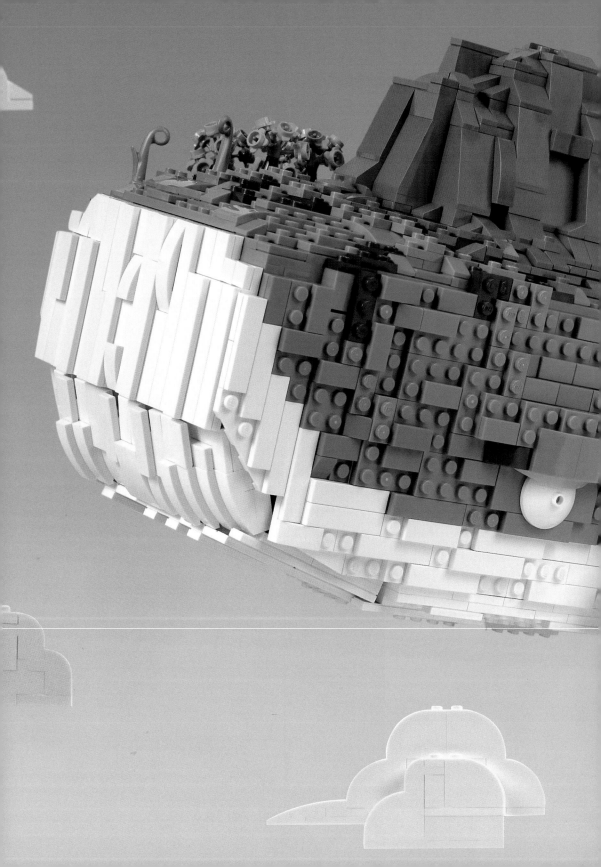

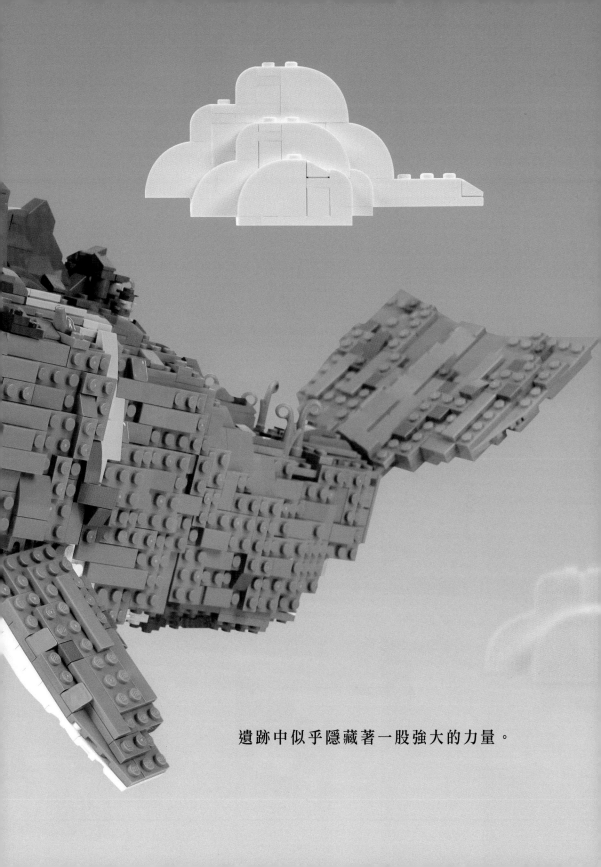

遺跡中似乎隱藏著一股強大的力量。

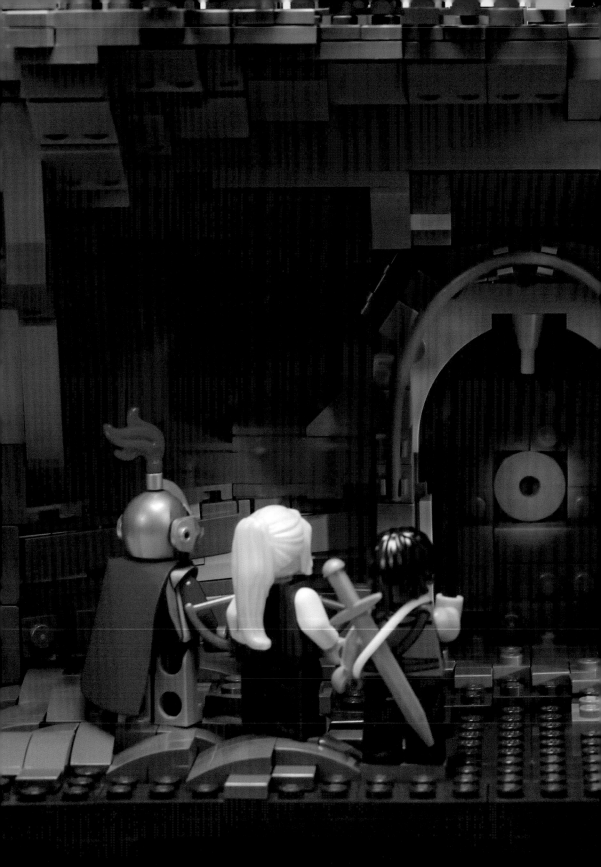

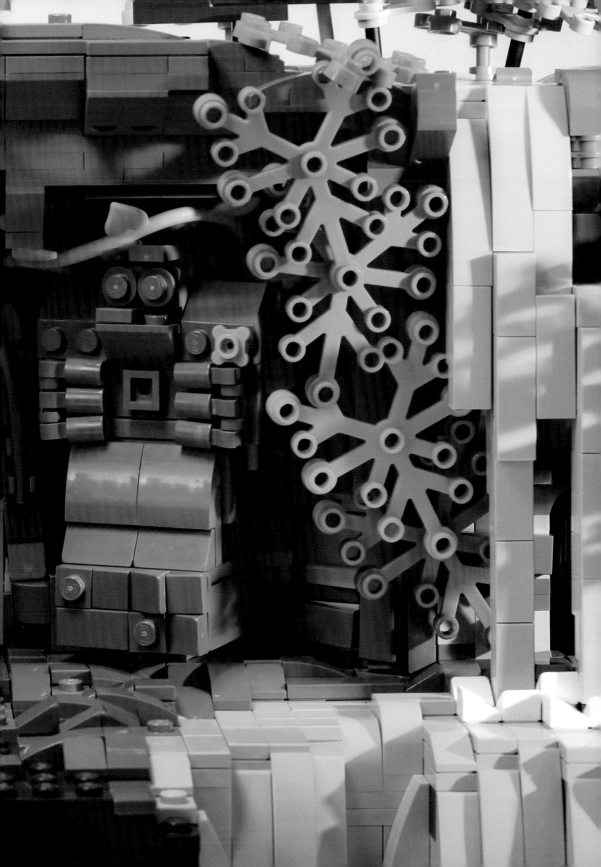

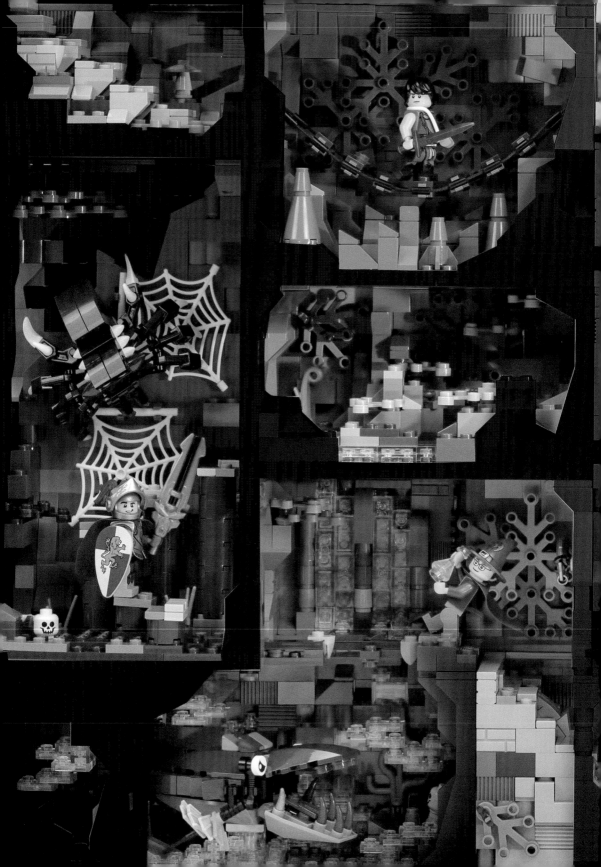

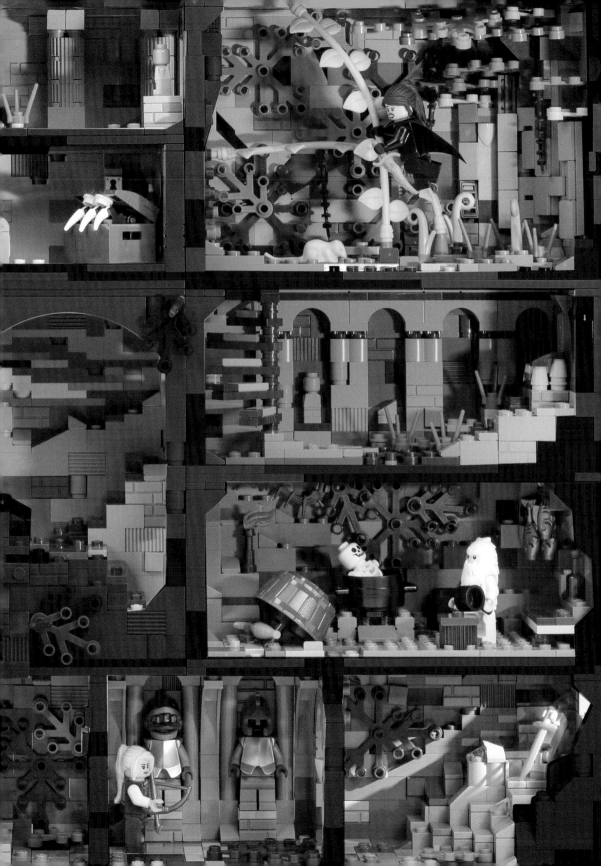

拔起聖劍的那一刻，預言的齒輪開始轉動。

守護聖劍的石巨人被喚起了，
對皇室忠誠的他願意助希兒一臂之力。

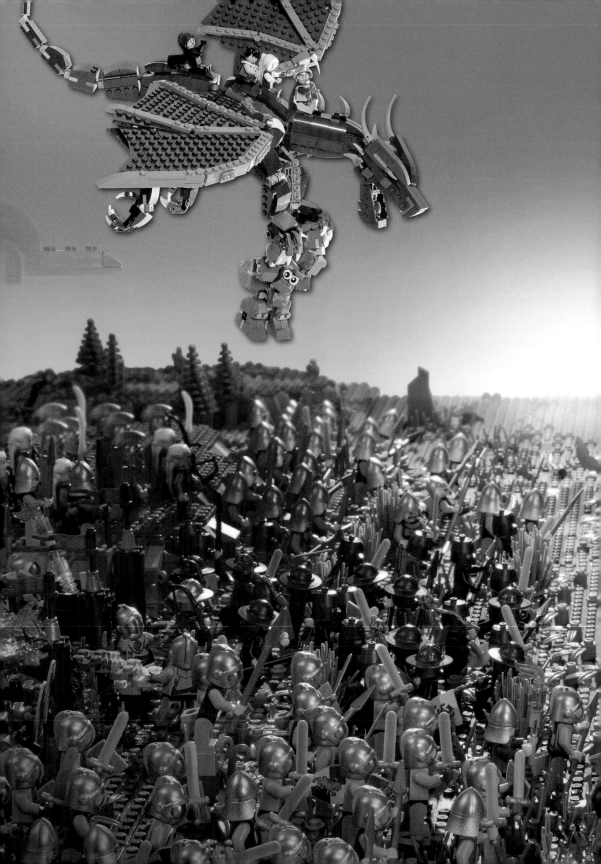

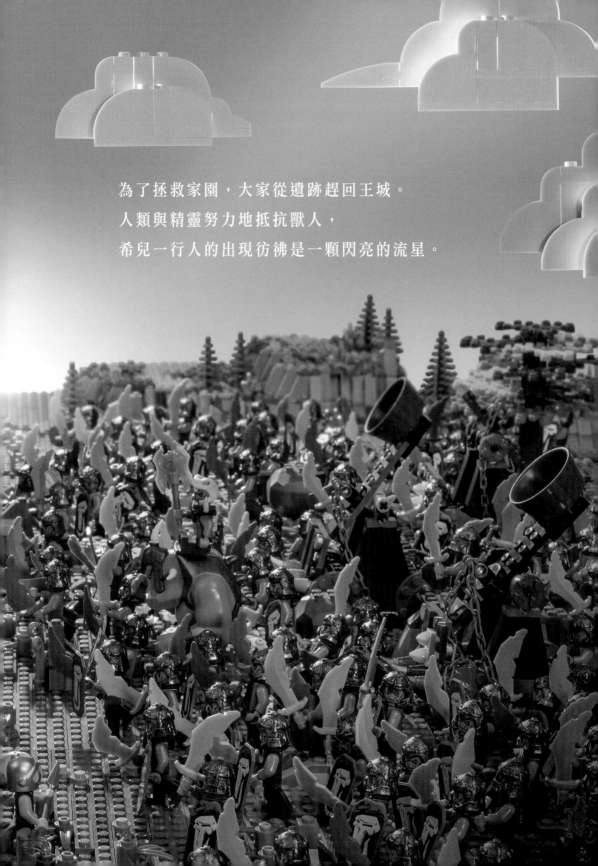

為了拯救家園，大家從遺跡趕回王城。
人類與精靈努力地抵抗獸人，
希兒一行人的出現彷彿是一顆閃亮的流星。

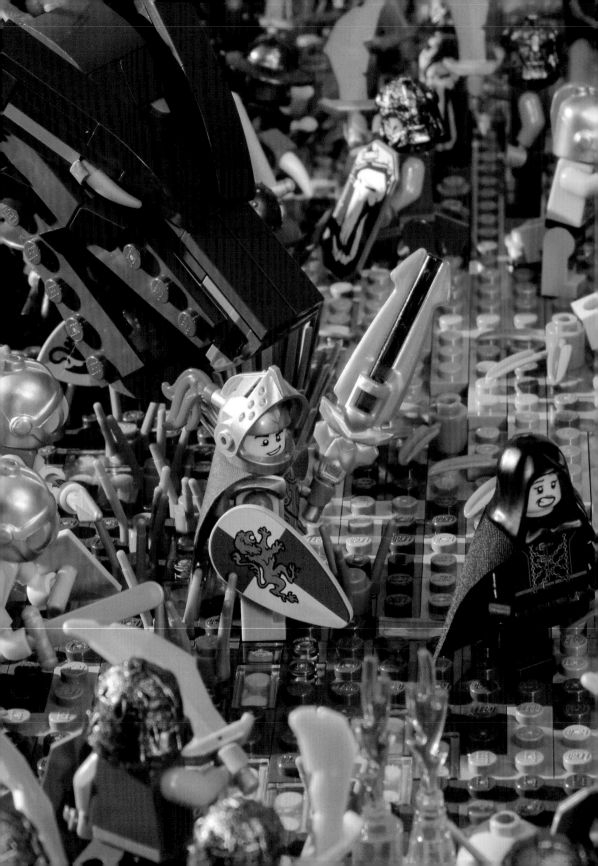

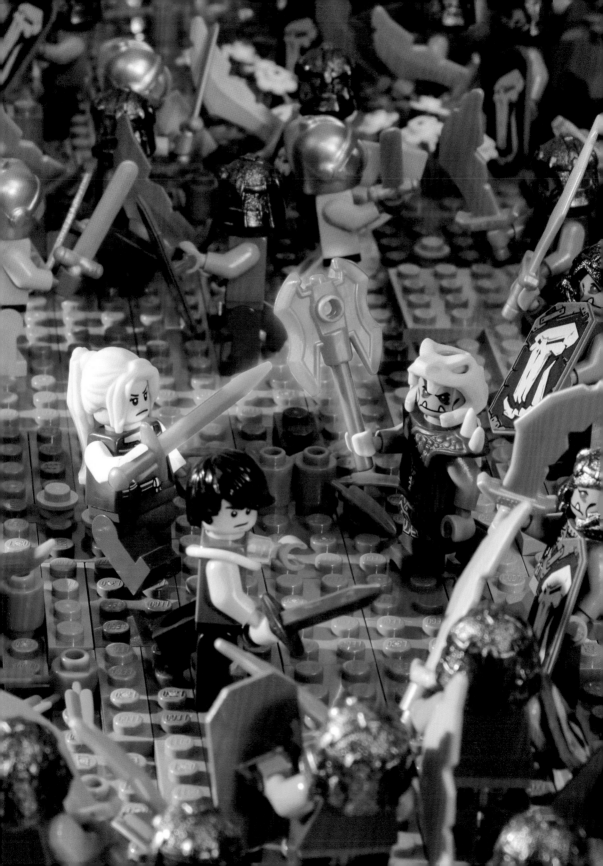

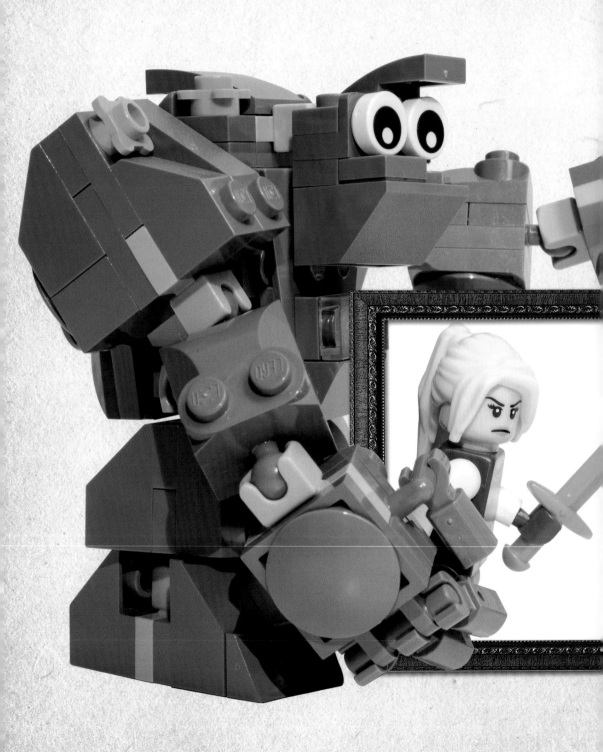

即使面臨艱困的挑戰，
光明的希望仍將戰勝黑暗。

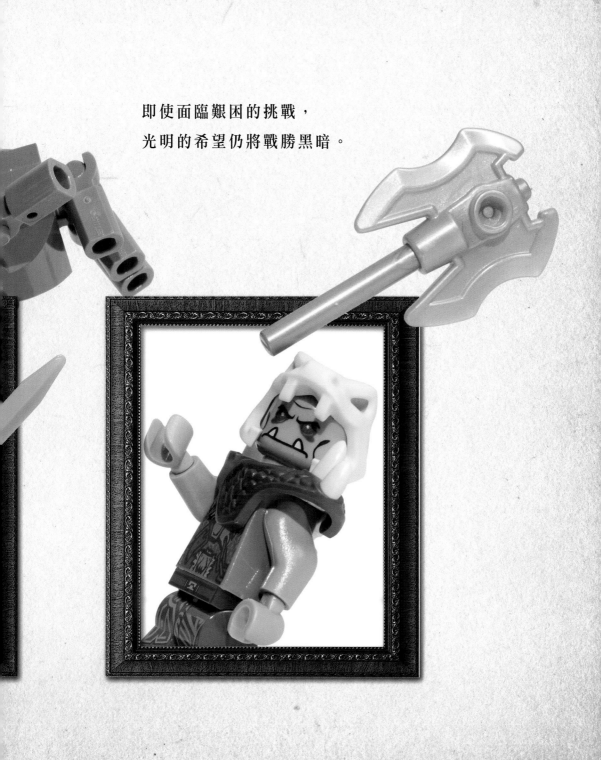

失去憤怒之斧的獸人王不再被控制，
眼中憎恨的紅光消失了。

希兒背著預言的重任，

令人意外地，

她選擇接納與自己相貌不同的獸人。

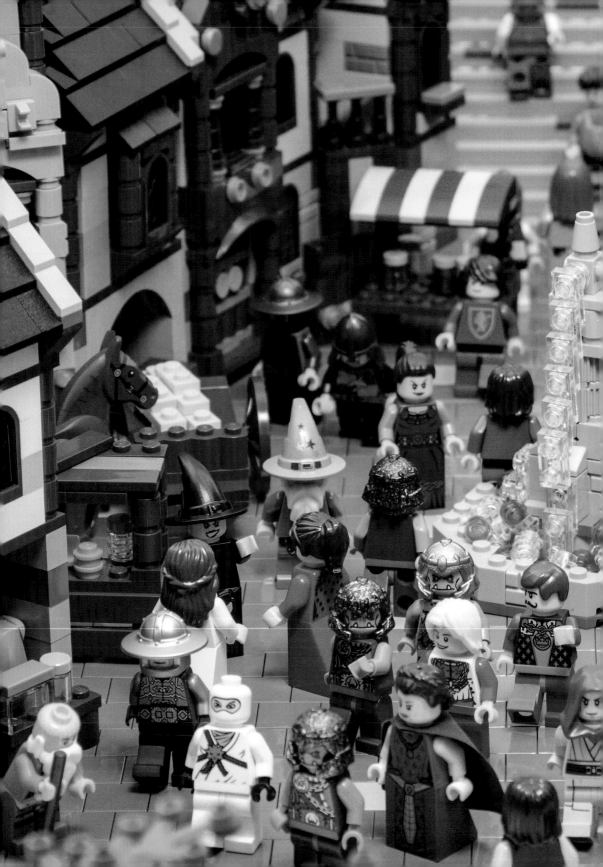

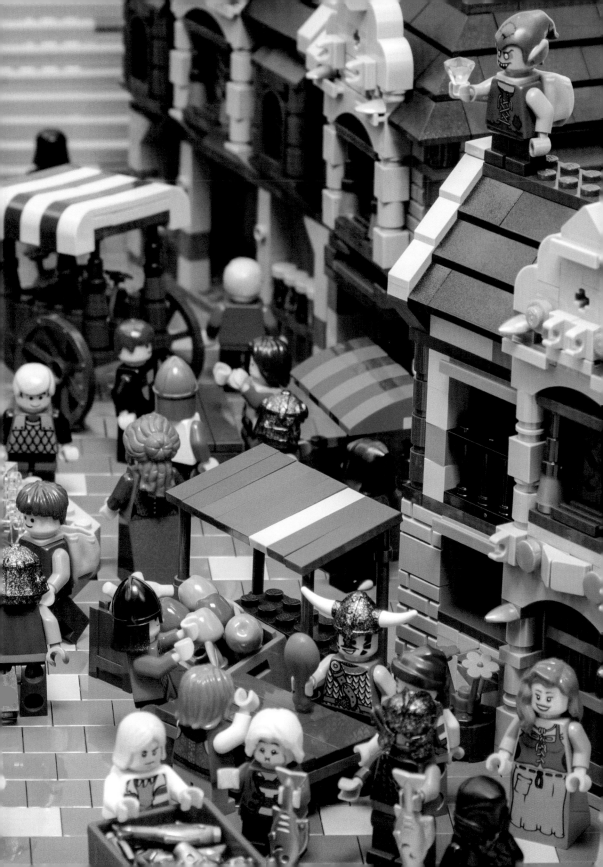

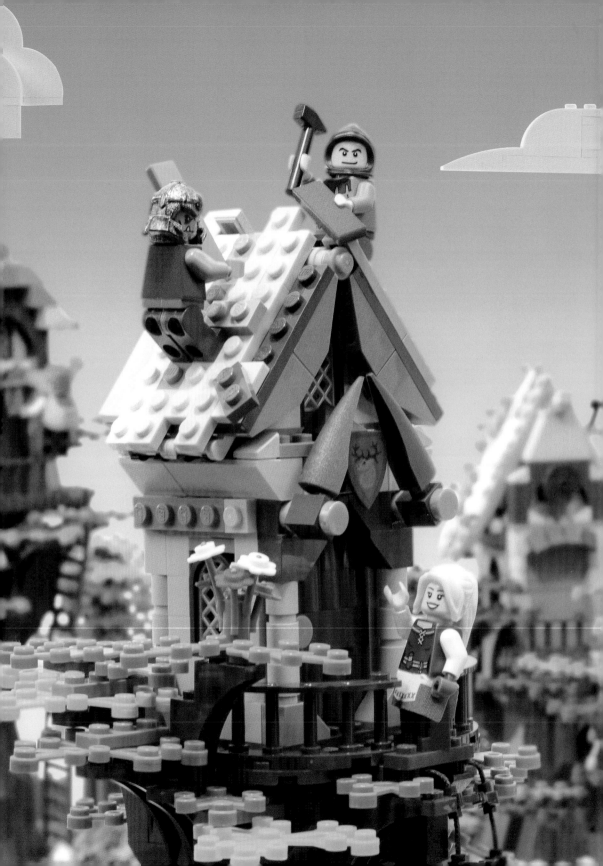

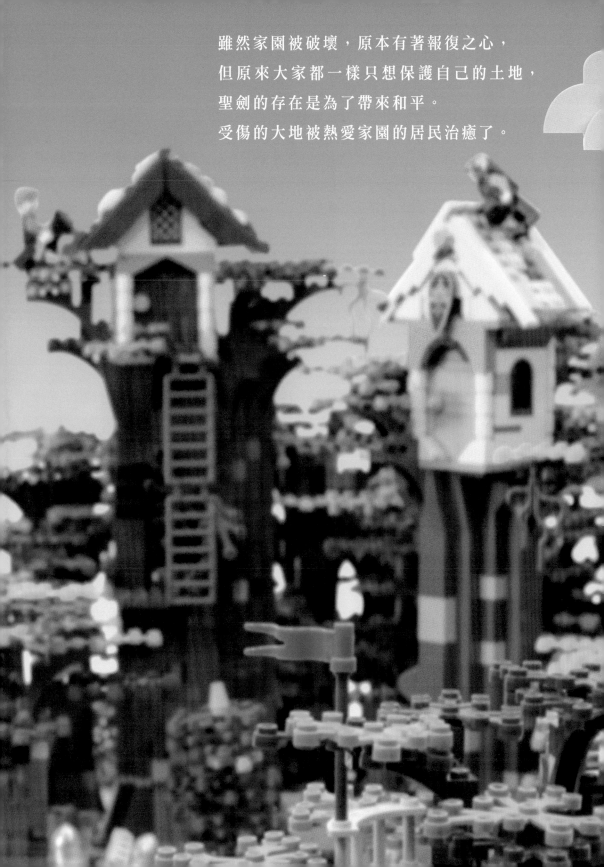

雖然家園被破壞，原本有著報復之心，
但原來大家都一樣只想保護自己的土地，
聖劍的存在是為了帶來和平。
受傷的大地被熱愛家園的居民治癒了。

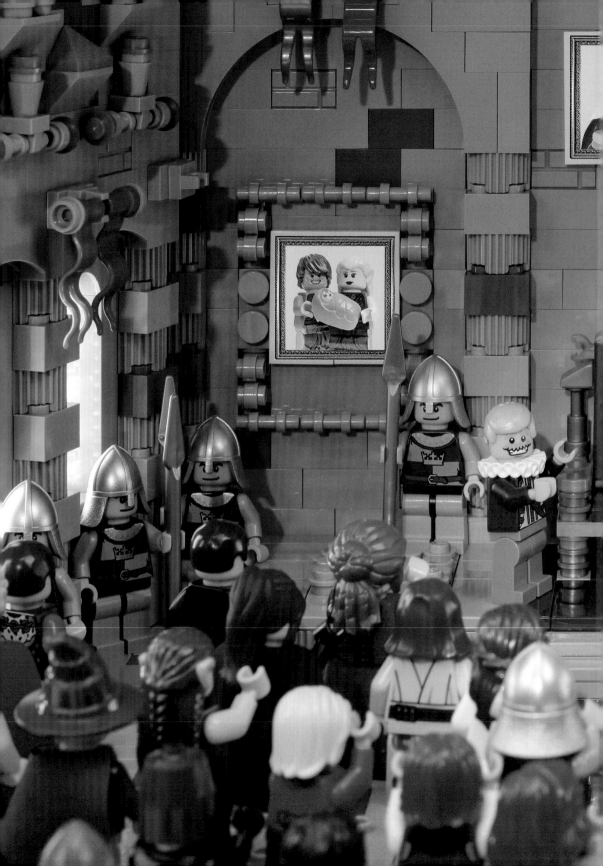

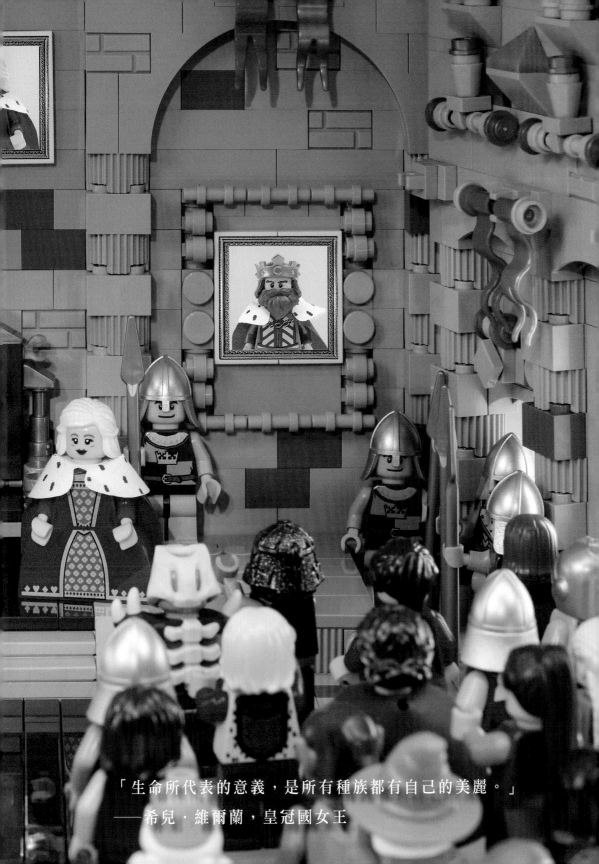

「生命所代表的意義，是所有種族都有自己的美麗。」
——希兒·維爾蘭，皇冠國女王

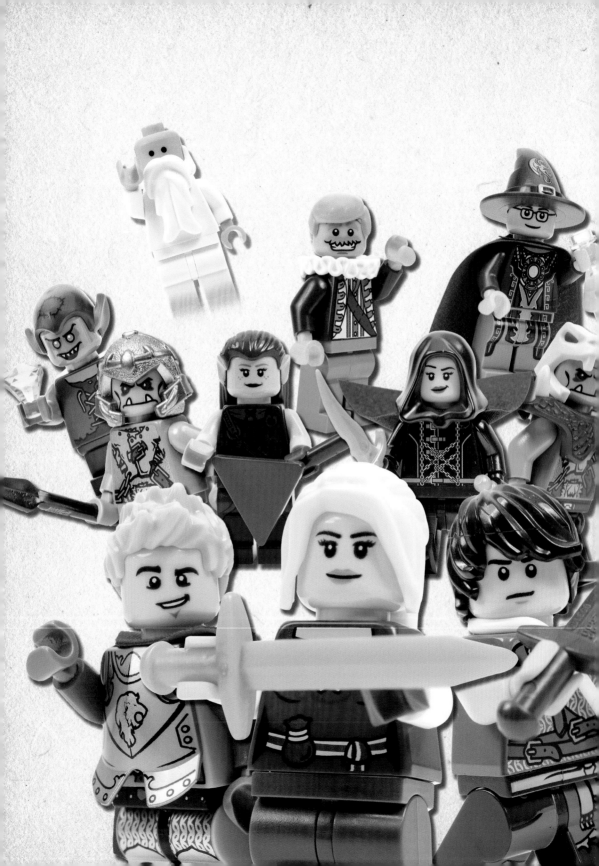

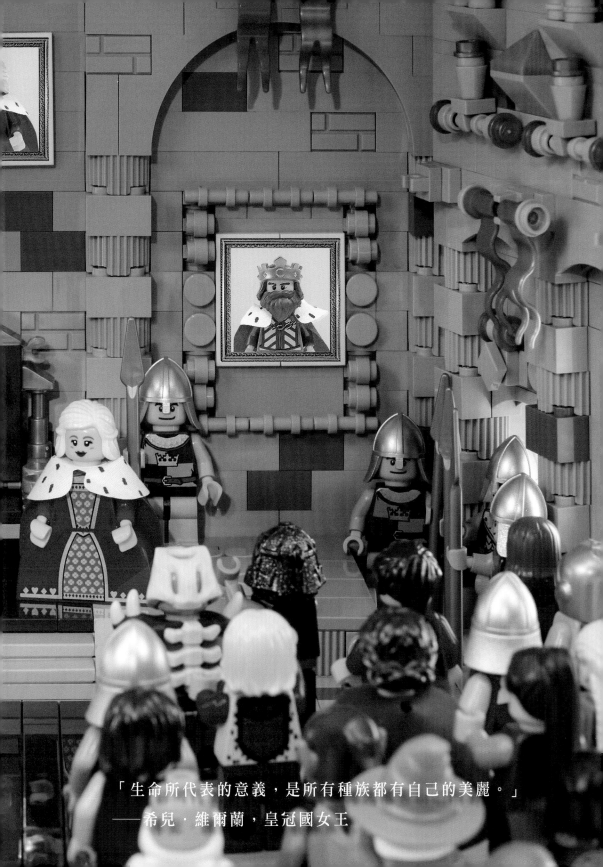

「生命所代表的意義，是所有種族都有自己的美麗。」
——希兒‧維爾蘭，皇冠國女王

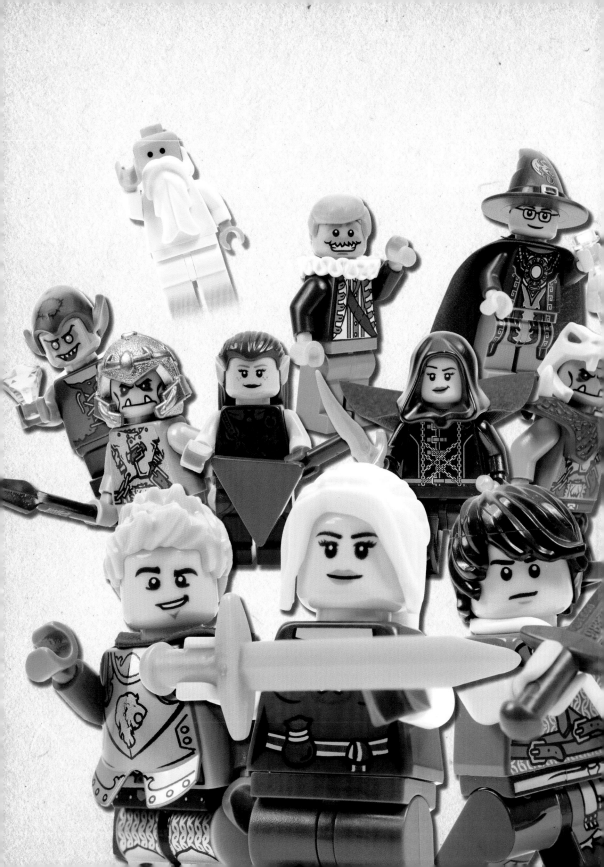

作者｜台灣創意積木發展協會：

早期台灣的樂高創作風氣一直不如國外盛行，因此有一群熱愛創作的樂高玩家，在 2006 年創辦了華文第一大樂高積木論壇「Pockyland 玩樂天堂」，而後成立了「台灣創意積木發展協會」，集結了許多愛好 MOC（My Own Creation 自創作品）的台灣玩家，創作主題包羅萬象，期待以作品作為跨越語言鴻溝的橋樑，讓台灣的創作能在世界嶄露頭角。

「台灣創意積木發展協會」創作團隊是一群童心未泯、熱愛奇幻主題的樂高積木玩家，因為對樂高創作的熱忱而齊聚一堂；親手建造屬於自己的樂高奇幻國度，讓雄偉城堡不再只是夢想，讓王國盛世永垂不朽，譜出前所未有的壯麗史詩！

CI108

帕奇大陸之希兒與聖劍

作　　者：臺灣創意積木發展協會

總 編 輯：蘇芳毓

企劃發起：Pocky（呂柏錡）

編　　劇：丁為哲（Ren）

文字編輯：陳柔含

美術監督：大黑白

置 景 師：戴樂高

美術設計：吳怡婷

場景設計：丁為哲（Ren）、大黑白、王志峰、王雲平、安納、林彥宇（Teahusky）、
　　　　　阿水、洪宇霆、紅酒起司、張凱甯、陳贊如、黃彥智、戴樂高

攝　　影：吉米王

企　　劃：劉佳澐

發 行 人：朱凱蕾

出 版 者：英屬維京群島商高寶國際有限公司臺灣分公司

聯絡地址：臺北市內湖區洲子街88號3樓

網　　址：gobooks.com.tw

電　　話：(02) 27992788

電　　傳：出版部　(02) 2799-0909

郵政劃撥：19394552

戶　　名：英屬維京群島商高寶國際有限公司臺灣分公司

初版日期：2017年1月

發　　行：英屬維京群島商高寶國際有限公司臺灣分公司

帕奇大陸之希兒與聖劍 / 臺灣創意積木發展協會
著 -- 初版. -- 臺北市：高寶國際, 2017
面；　公分

ISBN 978-986-361-366-4(平裝)
1.模型 2.玩具 3.繪本
999　　　　　　　　　　　　　105023125

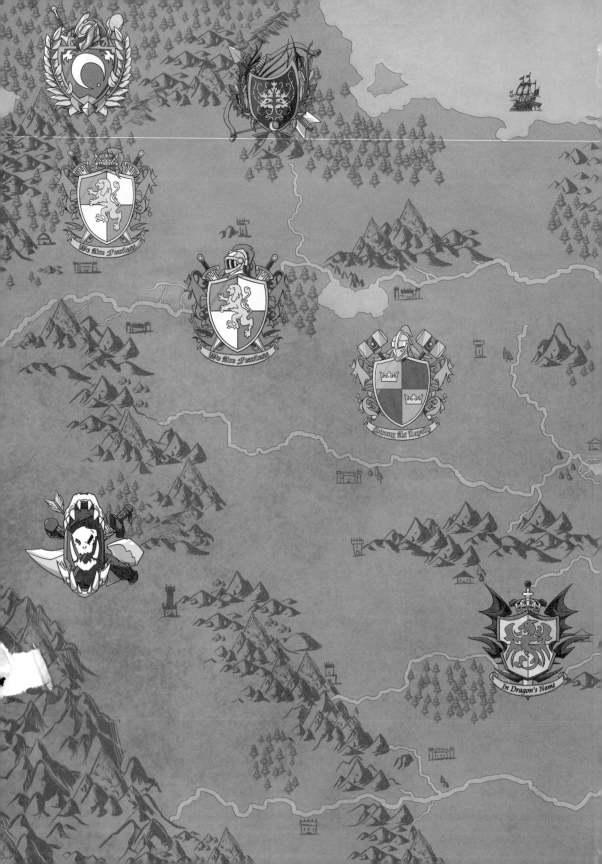